	CONTROL OF STREET OF STREET
	securitie ir impentations

e eminera manta manda aramanana.
 u visioni in i
otorono e construente de la construente della co

•	

	**
-	

·	

	errotura masa masa a masa masa masa masa masa	

termination of the contract of		
*		
yeara 1:1110 a 1:1110		

×
3
-

:															
		ļ													
		ļ													
		ļ													
				,											
													:		

			Ì											
j.														
.i														
ļ														
			İ											

,			 											
·														
·····	 													
,	 													
,														
,		 	 											
		:		i										1

														-		
ļ																
													ļ			
J																
												,,,,,,,,,,,,,,,,,,,,,,,,,,,,,,,,,,,,,,				
1																
1																
1																

							ri.								
-															
5															
						_									

	*	***************************************														
!																
				 			(
** *				ļ												
								ļ								
											İ					
			:													

,,,,,,,,,,																
										 p						
*********											Ç					
Antonomo																

,																
A																
	 														<u>.</u>	
																1
·							*********									
· · · · · · · · · · · · · · · · · · ·																
·	 							 								

* ********																

,						 							
			 	ļ								•	
	 			<u></u>							 		
	 			ļ		 	 		 				
				ļ	 			 	 				
			-	İ			 		 		 		
			-	ļ		 							
			 	.i	 	 		 			 		
			 	ļ	 			 			 		
			 			 				; (
								 	 	ķ	 		
			-								 		

,															

800000															

>															

·															
,															
,															

	j														

					1	* 15400.00										
1																
					į											

																l

30000																
																<u>.</u>
							· · · · · · · · · · · · · · · · · · ·						d			
.,																
			i													

9																
33 1111																
													ļ			
													ļ			
		ļ		 	 											
														:		

								***************************************		1					
													ļ		

·····															
27															
,															
,		 													
·															

													<u> </u>			<u></u>	
									 					ļ	 ļ Ļ		
		 	 	 							·				ļ		
	 		 		 							ļ	ļ				
	 													ļ			ļ
													ļ			· · · · · · ·	
														ļ			
														ļ	 : : :	<u> </u>	
	 				 			 					<u>.</u>	i			
	 	 	 					 				: !					
													<u> </u>	<u>.</u>			
														ļ !			-
													ļ				
			 											 !			
,,,,,,,,		 						 									
														 !			
,																	
													ļ				

00000														

400.000														

													:	

														¥		
		,														
				,												
,																
*******												201001				

>*****						,										
,,,,,,							 						ļ			

													! !			
											 		ļ	 		

														ļ L		

						:							į		i	i

,	 																	
													<u>.</u>		ļ		<u>.</u>	
			 		 		 						ļ					
,				 	 	,.	 	 	 		 ļ	ļ	ļ		ļ		.l	
	 				 		 		 				ļ					
			 	 	 						ļ				ļ			
	 	 		 													ļ	
																	<u>.</u>	
			 				 				: : :						ļ	
																ļ	ļ	
								 				: : :	ļ		ļ	ļ	ļ	
	 			 											ļ	ļ	-	
		 														ļ	ļ	
	 													ļ		ļ	ļ	
				 							 						ļ	
										 	 						ļ	
											 		ļ				ļ	
	 												ļ			ļ		
		 															· · · · · ·	
					 				 	 						: 	ļ	
· · · · · · ·										 	 				ļ		ļ	
,																		
·····	 			 														
· · · · · ·																ļ		
· · · · · · · · · · · · · · · · · · ·																	: :	
·····					 												 !	
D1,11.41		 		 														
,																		
······																		
>									 									
»· ·· ··		 									 							
>*******							 				 							

3111111		 		 						 	 							

		1000								1												
1																						
																					,	
																						: : : :

0.000																						
																ļ						
	ļ																					

******		ļ																				
							}														.5	
							 !								i							
				ļ	······		ļ	 	 !		. (·					
		į	ì			:			:	:			:	:	į	1			:	1		

y							 			 					
>															
									ļ						
													ļ	ļ	
*********													ļ	ļ	
							 			 			 ļ		
							 						ļ	<u>.</u>	
*******							 			 			 ļ	<u>.</u>	
·····															
														ļ	
													 į	ļ	
											 			ļ	
													 ļ	<u>.</u>	
·····															

,															
,															
, ,															
4															

						1							1	

												}		
							 	 	 		· · · · · · · · · · · · · · · · · · ·			

												: ************************************				
9****																ļ
							: }	ļ !								
						1								:		

b															
.,				 											

>															
3															
>															
y			 				 		 						
	•		 												
>-1111															

*1.**.*															

							XIII.							

						 						 <u></u>				
														ļ		
													<u>.</u>			
		 										ļ	į	ļ	ļ	
		 										ļ	ļ		ļ	
												<u>.</u>		ļ		
														ļ		
,																
			 										ļ	ļ	ļ	
		 	 				 	 				 ļ			<u>.</u>	
						 	 	 			 	<u>.</u>			<u></u>	
										CLUE 1071						
			 									 ļ				
,							 				 					
	 						 				 	 <u>.</u>		ļ		
															: 	
								 				 ļ				
							 	 				 ļ		ļ		
								 			· ·					
	 			 							 	 i i	ļ		İ	
												 	ļ			

									 							ļ.,
																i
					 							 	i !			
	,								· ·	: ! !						
			.,													
													: : }			

6 8 5																

	ļ															
* + * - (* + * *																
		1000000														

** ** ***																

				1												

	 		-																							
)																										
7																										

																								: :		
																								<u>.</u>		
																						ļ		ļ		
																	<u> </u>					<u>.</u>				
										<u>.</u>												ļ		ļ		
																*************								ļ		
															ļ			ļ				ļ		<u>.</u>		
					<u>.</u>											<u>.</u>		ļ	ļ			ļ		ļ		
					<u>.</u>							<u>.</u>										ļ				
					<u>.</u>													ļ								
7****					<u>.</u>					ļ					ļ							ļ				
		<u>.</u>				 ļ			ļ	ļ								ļ			<u>.</u>		<u>.</u>	ļ	ļ	
					ļ	 				ļ					ļ	ļ									ļ	
				ļ	ļ	 				ļ			ļ		<u>.</u>	ļ					ļ				ļ	ļ
				ļ		 <u>.</u>			ļ	<u>.</u>		<u>.</u>	ļ	ļ	ļ	ļ					ļ		ļ			
******	į				ļ	 .ļ	ļ				.ļ	ļ			ļ	ļ		ļ	ļ	ļ						
													ļ			ļ									<u>.</u>	
									ļ							ļ					<u>:</u>					
	 ļ						ļ									ļ			ļ	ļ						
	 ļ			ļ	ļ	 	ļ	ļ								ļ				ļ						
,						 									<u>.</u>	ļ					ļ	İ				
,	 				ļ	 																				
,	 	ļ				 												ļ								
	ļ		ļ			 			ļ	ļ								.ļ								
	 ļ						ļ									ļ										
	:	1						!		:											ļ,					

				· · · · · · · · · · · · · · · · · · ·											
					:	:							1		

														ļ

,,,,,															
,												 			
,															
,															
,															
														<u></u>	
,															
								 		 ļ		 	 ļ		

														ļ	
**													} 		
,															
							 				 			<u>.</u>	
,													ļ		
,								 							
							 				 			ļ	
							 						<u> </u>	<u>.</u>	
			 								 			ļ	
,	 														
														ļ	

	1	:														
,																
													: : }			
													· }			

			 										 ļ			
															ļ	
															: }	
,														İ		
													ļ	·		
				 											: }	
,												 		ļ		i i
													ļ			
3																
,													ļ			
,																
				·····												
*****															···········	

*****				:												

							0.0000000000000000000000000000000000000								
00 800															

			:												

											1															
,																					 					
·····																										
					.,																					

																					 		ļ			
																						ļ				
					ļ																					
																		ļ								
						ļ								ļ												
																						<u>.</u>				
														<u>.</u>	ļ			<u>.</u>				i i				
						ļ												<u> </u>								
						<u>.</u>						ļ		ļ								ļ	-	ļ		
												<u>.</u>			ļ		ļ		 		 ļ			ļ		
												ļ					ļ		ļ		 					
y												<u></u>					ļ		 		 	 !				
								÷								-										
								.i											 						······	

,																					 .l					
						ļ													ļ			. ļ				
												.i							ļ		 					
	ļ		ļ			. į						ļ							 							
												ļ							 							
		1	į.	į	•	į	1	:	Î	į	į	i	İ	į		i			i	-	1		:	1	1	

,,,,,,															
,,															
															ļ
												ļ	ļ		-
		 			 										 ļ
															ļ
,	 	 													
													ļ		
,															

·															
>****						1	1								

											ļ				ļ
															ļ

********			(

					,												
,																	
.,																	
,	 		 														
,																	
,			 										· · · · · · · · · · · · · · · · · · ·				
þ										 							
,															ļ	ļ	
						 			 		 	 : : :					
		 										 			ļ 		

*****			 								 	 		(

**										 							

*****														••••••			

															ļ		
																	<u>.</u>
								 					.,				ļ
																	<u>.</u>
									 								i

*******					 								; }				
		 														ļ	

		 			 							i					
										ķ !							

-1.7-1.11							; : :										

*/*****															
»·····					 										

37111111															
*******													<u>.</u>		
·····															
»· · · · ·															
						,									

,,,,,,,														 	
>															

******							 			 					 i
*****															 i

· · · · · · ·	 	 																 				
,																						

	 				<u>i</u>		 											 				
>	 																	 				
	 						 											 	<u>.</u>			
							 								 	ļ			ļ			
		 ļ					 								 							
	 	 					 								 			 ļ				
							 								 		ļ	ļ	<u>.</u>			
			<u>.</u>	ļ						ļ	<u> </u>	ļ			 			 				
		 						}			i				 			 		ļ		
				i !				ļ	i									 -				
	 	 		<u> </u>											 			 		ļ		
	 								 !					(!	
,				ļ Ī																		
						 !																
*********				\$:														 				
	 																	Ì				
				?																		

														i i
														ļ
								 					ļ	
												:		
													450 1011	

		 			 			 				<u>.</u>					
	 														: : :		
		 											ļ				
			 											: !			
		 	 			 		 				 	ļ !				
,								 				<u>.</u>					
),	 																
, ,		 					 										
		 										ļ					
,				 			 	 		 		 					
,,		 	 								· · · · · · · · ·)	
,					 												
,												 					
												 	\$			\	

													1			
5013.07																
				0.500.000												
		:		:	1					 1					- 1	

													į.													
		i																								
		(,						 			 													

******					ļ																					
										 						 !										

																						<u>.</u>				
					ļ					 																
						<u>.</u>											ļ									
			<u>.</u>			ļ																ļ				
·			ļ													ļ					 !	ļ				
					ļ	ļ			<u>.</u>	 <u></u>	<u>.</u>				<u>.</u>	<u>.</u>					 !	<u></u>				
*******						ļ		<u>.</u>		 <u>.</u>																ļ
*******	ļ				ļ	.i	ļ				}				ļ	ļ										
· · · · · · · · · · · · · · · · · · ·	ļ					-	ļ			 					 !	1										
* *******																										

																					<u>.</u>	<u>.</u>				
34444444										<u>.</u>	ļ	ļ										į		ļ		
) * * * * * * * * * * * * * * * * * * *	ļ		<u>.</u>			<u>.</u>							 			ļ	ļ					ļ	ļ	ļ	ļ	
•			ļ						ļ	 <u>.</u>	ļ			ļ	ļ		ļ	ļ	ļ			<u>.</u>				
									ļ	 ļ			 										ļ			
		1				i	:								į	į		i		1	1	:			i	